MICHELLE & WINTA

FUER MEINEN EHEMANN

ALLE RECHTE IN DIESEM BUCH SIND DER AUTORIN VORBEHALTEN.

AUTORIN / COVER / BILDER

TANJA FEILER

BESCHERUNG

HEILIGABEND UND ES GIBT GESCHENKE. DIE CUTE PETS SCHENKEN SICH ALLE GEGENSEITIG EINE KLEINIGKEIT, JEDOCH FALLEN DIE GESCHENKE UNTER DEN EHEPAAREN MICHELLE UND X, ANGELA UND ALIEN, ANGELINA UND

MAEHI, GOOD PET UND HAESCHEN GROESSER AUS. DAS IST AUCH GANZ LOGISCH. SAMMY IST AUCH DA, ER UNTERHAELT SICH IN ERSTER LINIE MIT AMBER, FUER IHN IST DAS IMMER NOCH DIE NEUE IN DER WG. ER IST EXTRA VON WEIT HER GEREIST, UM DIE FEIERTRAGE MIT SEINEN ALTEN WG

KAMERADEN ZU VERBRINGEN. DIE CUTE PETS SCHENKEN SICH DESHALB GEGENSEITIG NUR EINE KLEINIGKEIT, DENN SIE HABEN SICH SCHON EIN WEIHNACHTSGESCHENK FUER DIE WG GEKAUFT, EINE NEUE KUECHE.

DIE GIRLS WAREN SICH EINIG - DIE JUNGS BEKOMMEN FEATURES FUER DEN PC - FUER AMBER UND MICHELLE HABEN ALLE ZUSAMMENGELEGT - BEIDE SIND MODEFREAKS, AMBER HAT ERST VOR KURZEM BEI DER FASHIONWEEK IN PETCITY MITGEMACHT. MICHELLE BEKOMMT

EIN NEUES KLEID UND AMBER EINEN WEIßEN WOLLOVERALL. MICHELLE UND AMBER ZIEHEN AM LIEBSTEN IM PARTNERLOOK IHRE WOLLHOSENANZUEGE IN PINK AN, DESHALB FUER MICHELLE EIN ROTES KLEID UND AMBER DER WOLLANZUG.

KLOPF, KLOPF...

PLOETZLICH KLOPFT ES, WER KANN DAS SEIN AM HEILIGABEND? MICHELLE OEFFNET DIE TUER UND TRAUT IHREN AUGEN NICHT: WINTA IHRE FREUNDIN AUS DER SCHULZEIT IST DA, MIT JEDER MENGE GEPAECK. SIE ERZAEHLT, DASS SIE

AUF DER DURCHREISE IST UND UNBEDINGT DIE BERUEHMTEN CUTE PETS, DIE DEN FILM MIT KIRA BIEN UND NICK SICK „AMERICAN STORY" GEMACHT HABEN, KENNENLERNEN. IHRE FREUNDIN MICHELLE EINE FILMSCHAUSPIELERIN, SUPER DENKT SICH WINTA. NICHT VIELE

WORTE, NATUERLICH BLEIBT WINTA ERSTMAL UEBER DIE FEIERTAGE. SIE ZIEHT ZU KITTY UND AMBER INS ZIMMER, EIN KLAPPBETT WIRD SCHNELL AUFGESTELLT UND BEZOGEN.

AUCH ZWEI NACHBARINNEN KOMMEN KURZ, UM FROHE WEIHNACHTEN ZU WUENSCHEN.

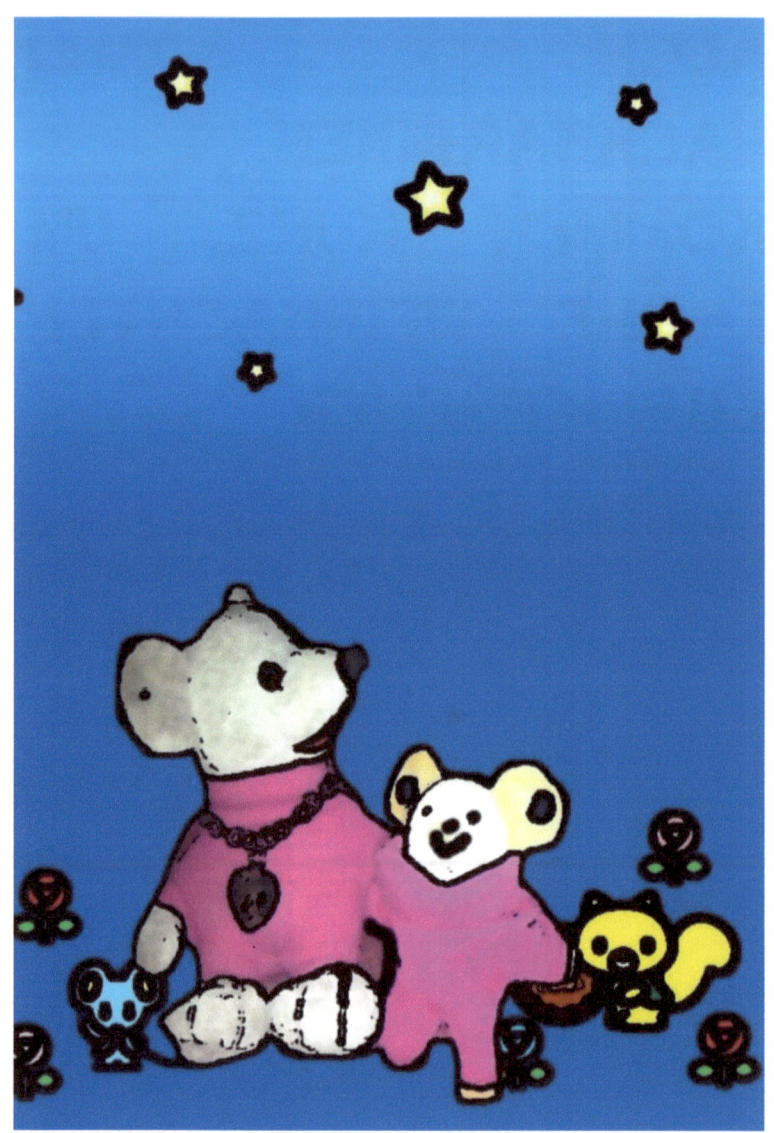

AUCH WINTA HAT GESCHENKE MITGEBRACHT, DESHALB SIND EIN GROSSTEIL DER VIELEN KOFFER GEFUELLT MIT GESCHENKEN. FUER JEDEN HAT SIE EINE KLEINIGKEIT MITGEBRACHT - AMBER BEKOMMT EIN JEANSKLEID. BEIM LETZTEN CHATTEN

HAT WINTA GENAU AUFGEPASST, DENN MICHELLE HAT JEDEN WG MITBEWOHNER VORGESTELLT - ERZAEHLT, WAS JEDER SO MAG OHNE ZU WISSEN, DASS WINTA ZU BESUCH KOMMT UND SIE DESHALB SO GENAU GEFRAGT HAT IM CHAT.

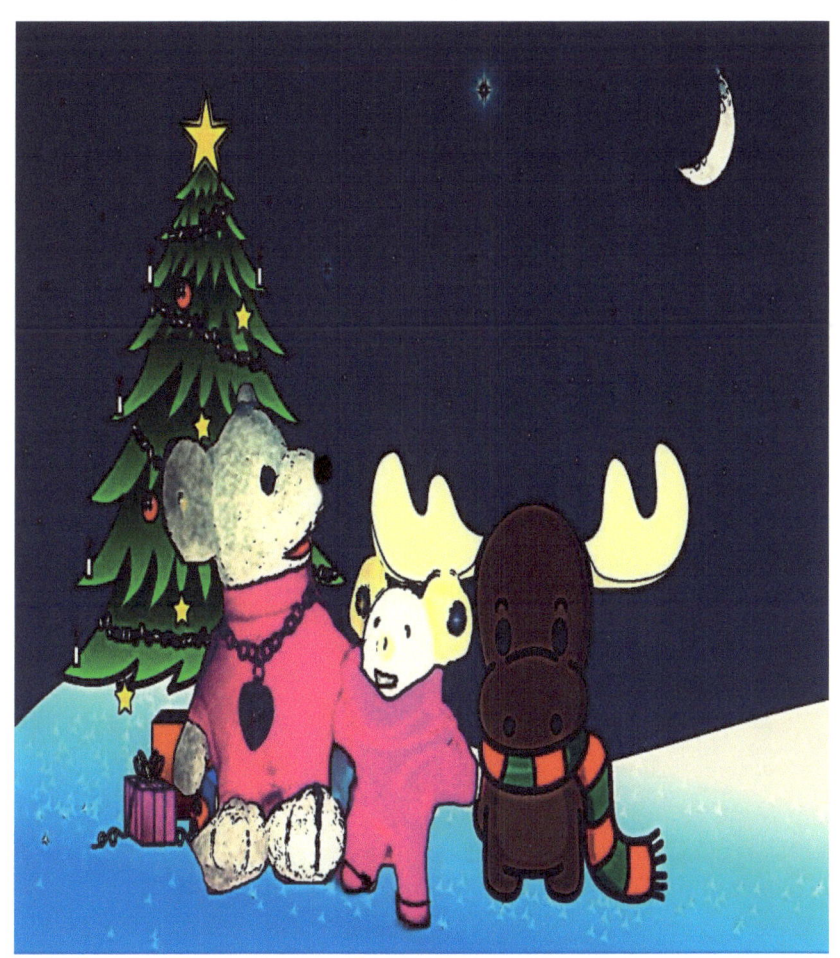

NACH DEM GRUPPENFOTO MIT SELBSTAUSLOESER GIBT ES ESSEN. KURZ AUFGEWAERMT UND SCHON FERTIG, DIE GIRLS HABEN ES BEREITS EINEN TAG ZUVOR ZUBEREITET: KNOEDEL, ROTKRAUT UND BRATEN, GEMUESEAUFLAUF FUER DIE VEGETARIER IN DER WG UND ALS

NACHTISCH EINE EISTORTE, GENAU 12 STUECK. KAUM IST DAS ESSEN FERTIG, DA GEHEN DIE JUNGS AN IHRE PCS UND INSTALLIEREN IHRE FEATURES, SOFTWARE, DENN SIE WOLLEN GLEICH DAMIT ARBEITEN. DIE GIRLS SETZEN SICH ZUSAMMEN, ES GIBT

GENUG ZU ERZAEHLEN...

**BESONDERS DANKE
ICH MEINEM EHEMANN**

www.ingramcontent.com/pod-product-compliance
Lightning Source LLC
Chambersburg PA
CBHW041213180526
45172CB00015B/346